书法自学丛帖

柳公权楷书《玄秘塔碑》入门

柯国富 编

上海大学出版社

图书在版编目（CIP）数据

柳公权楷书《玄秘塔碑》入门 / 柯国富编. -- 上海：
上海大学出版社，2019.10
（书法自学丛帖）
ISBN 978-7-5671-3718-9

Ⅰ．①柳… Ⅱ．①柯… Ⅲ．①楷书－书法 Ⅳ.
①J292.113.3

中国版本图书馆CIP数据核字(2019)第222811号

责任编辑　傅玉芳
技术编辑　金　鑫　钱宇坤
装帧设计　谷夫平面设计

书 法 自 学 丛 帖

傅玉芳　主编

柳公权楷书《玄秘塔碑》入门

柯国富　编

上海大学出版社出版发行
（上海市上大路99号　邮政编码 200444）
（http://www.shupress.cn　发行热线 021-66135112）
出版人　戴骏豪

江阴金马印刷有限公司印刷　各地新华书店经销
开本 889mm×1194mm　1/16　印张 2.5　字数 50千字
2019年10月第1版　2019年10月第1次印刷
印数 1～5100
ISBN 978-7-5671-3718-9/J·515　定价：20.00元

前　言

教育部《关于中小学开展书法教育的意见》要求充分认识开展书法教育的重要意义，明确书指出：书法是中华民族的文化瑰宝，是人类文明的宝贵财富，是基础教育的重要内容。通过书法教育对中小学生进行书写基本技能的培养和书法艺术欣赏，是传承中华民族优秀文化、培养爱国情怀的重要途径；是提高学生汉字书写能力、培养审美情趣、陶冶情操、提高文化修养、促进全面发展的重要举措。当前，随着信息技术的迅猛发展以及电脑、手机的普及，人们的交流方式以及学习方式都发生了极大的变化，中小学生的汉字书写能力有所削弱，为继承与弘扬中华优秀文化、提高国民素质，有必要在中小学加强书法教育。

为贯彻教育部的意见精神，上海大学出版社精心选编、出版了这套"书法自学丛帖"。丛帖选取古代书法名家的经典书法作品，由横、竖、撇、点、折等基本笔画和部分偏旁部首入手，按照由浅入深、循序渐进的原则，对所选的经典书法作品进行全方位、多角度的剖析。为方便习字者临摹，尽可能地选用原帖中清晰、美观、易认的字并将其放大、归类，习字者只要按照本帖的习字方法进行强化训练，书写水平一定会在短时间内得到较大程度的提高。

本丛帖具有很强的观赏性、趣味性和实用性，希望能够成为广大书法爱好者学习书法的良师益友。

本丛帖在编排过程中难免有不妥之处，敬请广大书法爱好者和专家批评指正。

编　者

2019年10月

基本点画与部分偏旁部首的书写方法

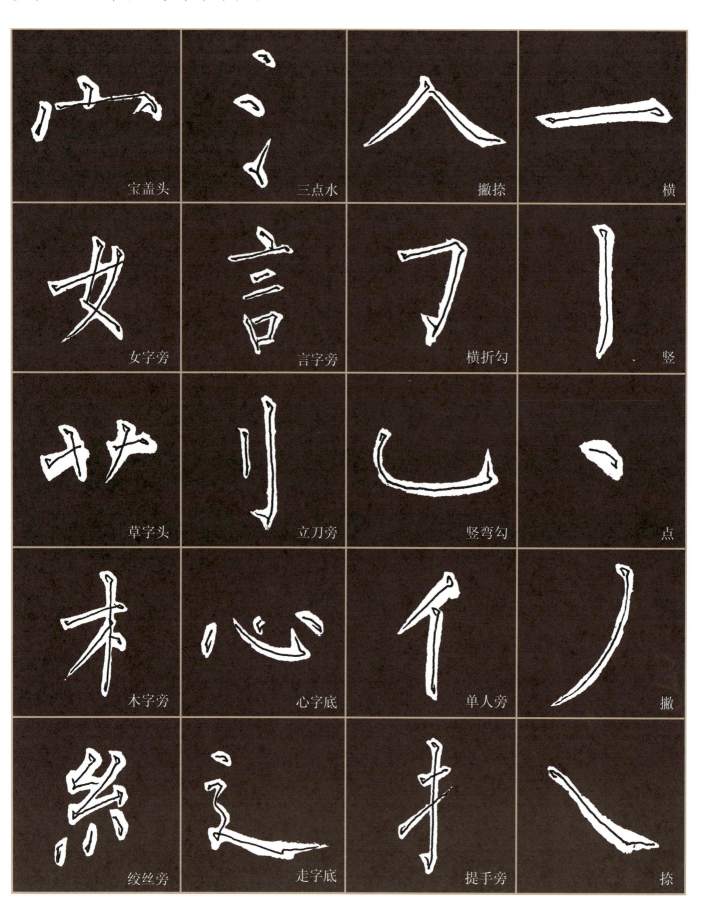

宝盖头	三点水	撇捺	横
女字旁	言字旁	横折勾	竖
草字头	立刀旁	竖弯勾	点
木字旁	心字底	单人旁	撇
绞丝旁	走字底	提手旁	捺

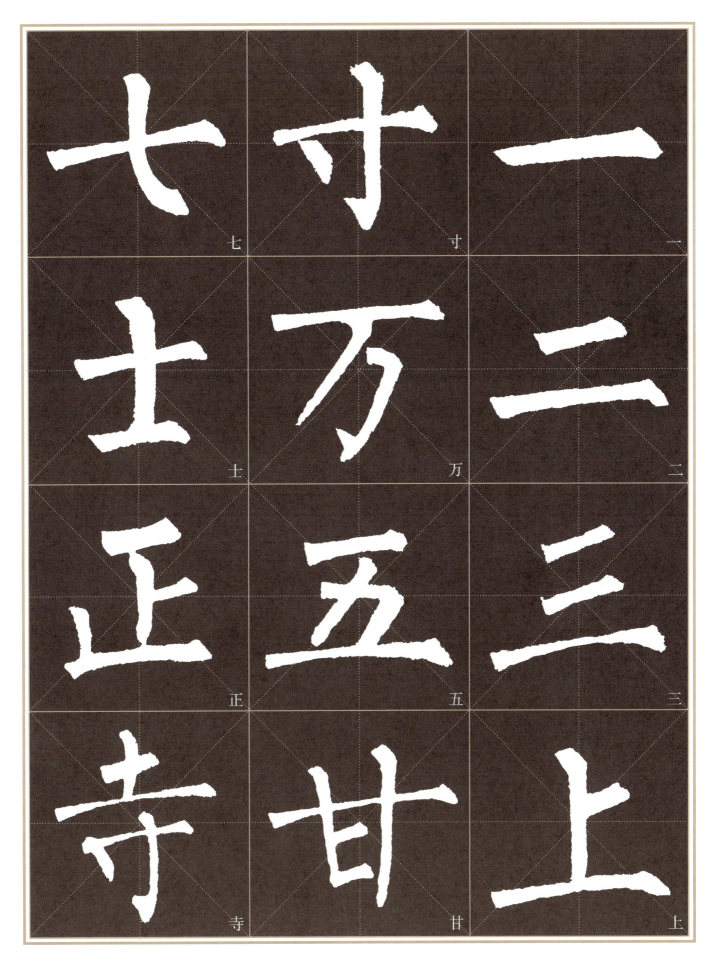

七　寸　一

土　万　二

正　五　三

寺　甘　上

1

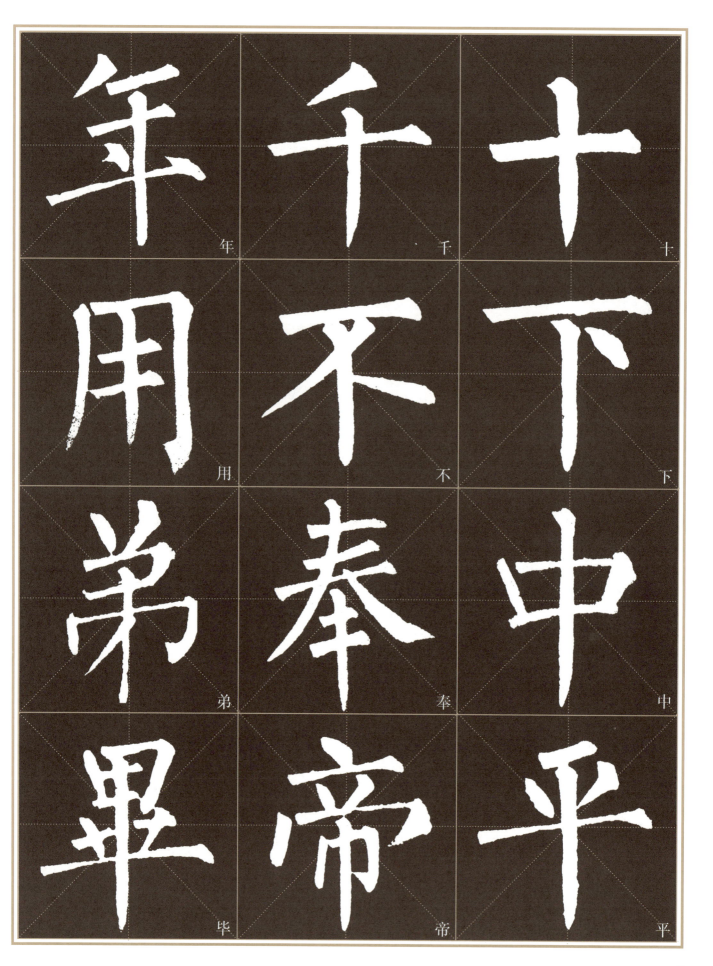

年 千 十

用 不 下

弟 奉 中

毕 帝 平

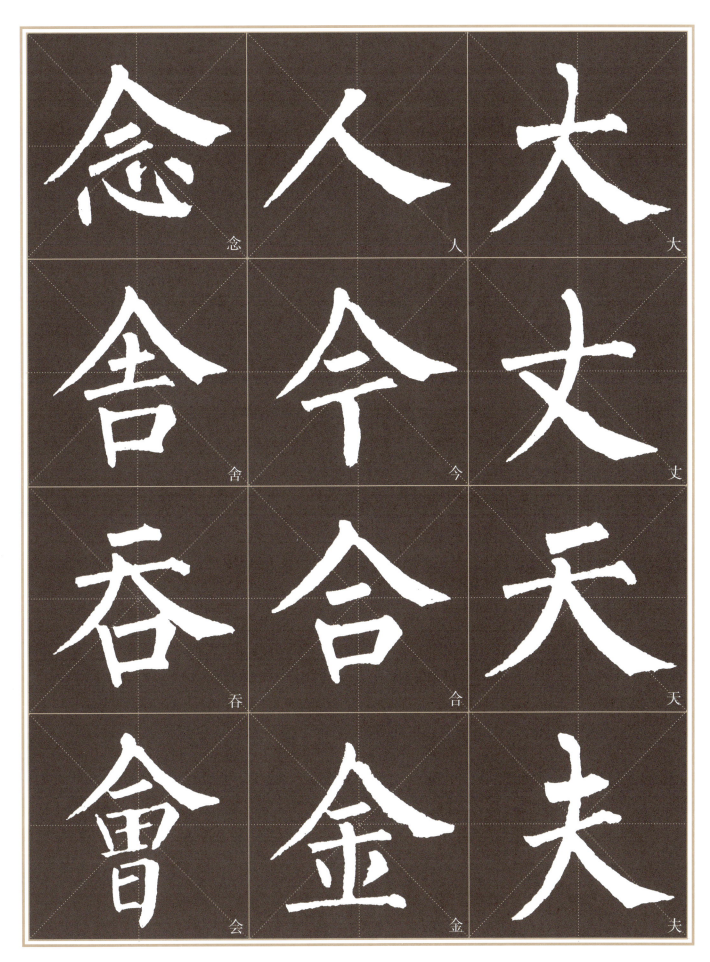

念　人　大
舍　今　丈
吞　合　天
會　金　夫

3

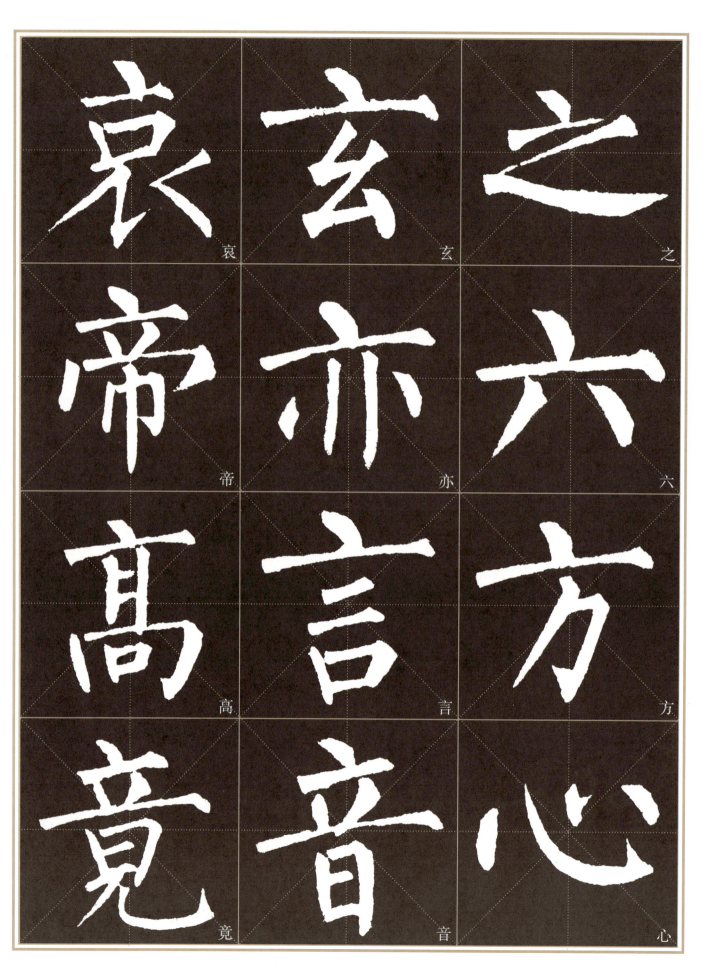

哀　玄　之

帝　亦　六

高　言　方

竟　音　心

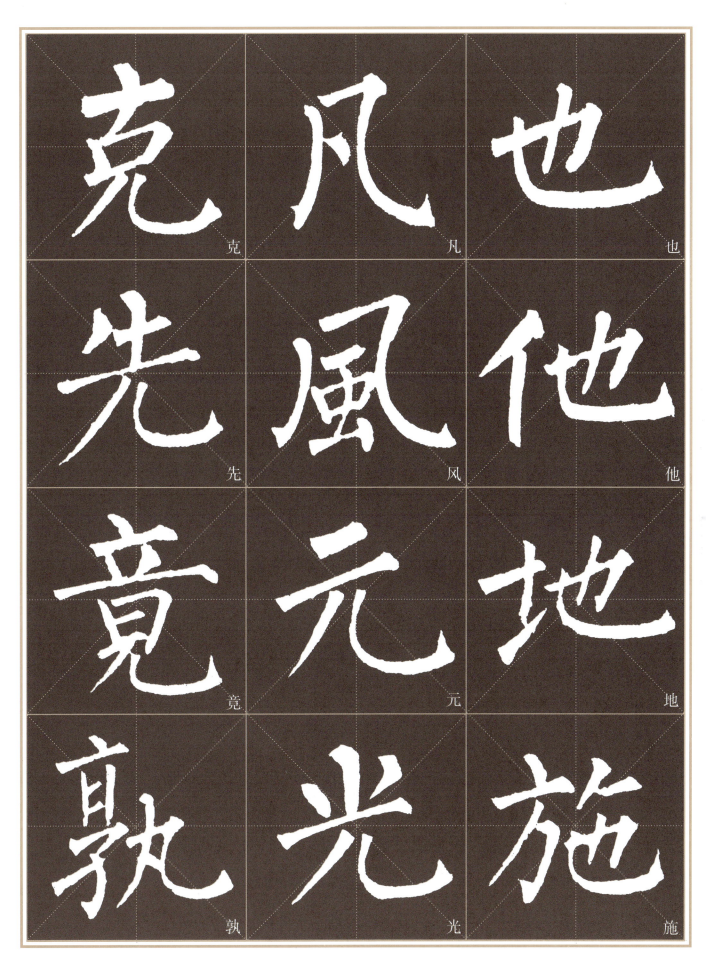

克 凡 也
先 風 他
竟 元 地
孰 光 施

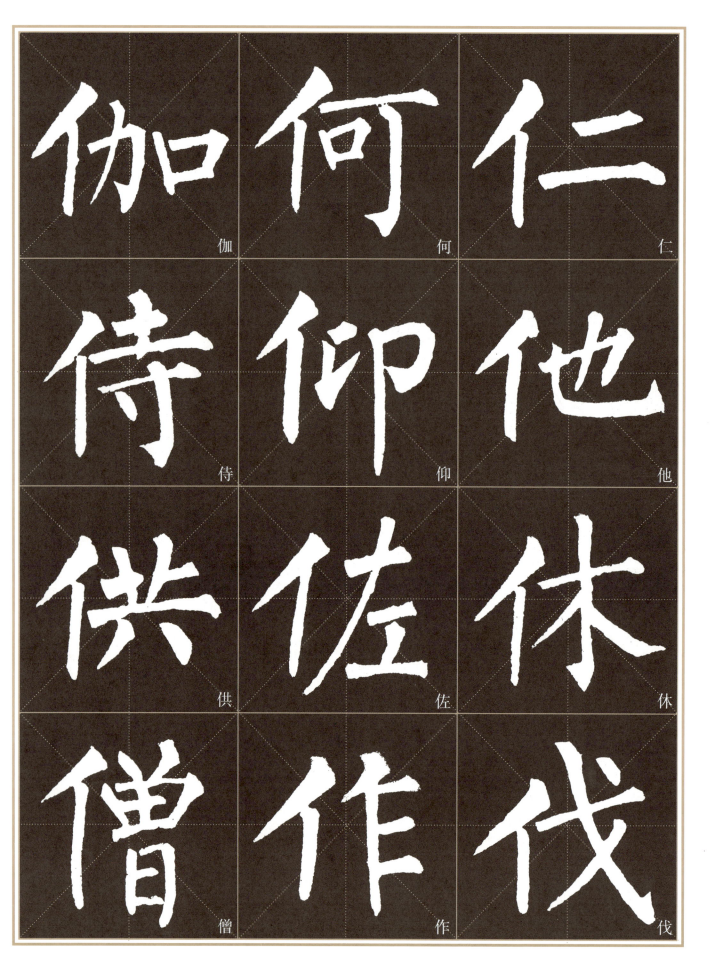

伽　何　仁

侍　仰　他

供　佐　休

僧　作　伐

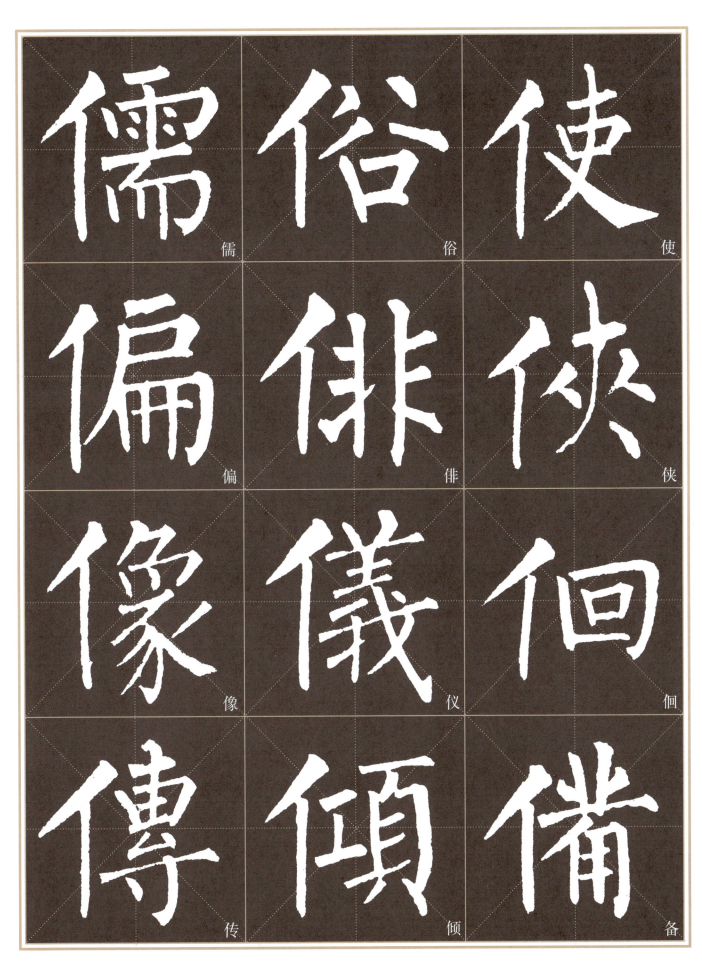

儒　俗　使

偏　俳　侠

像　儀　佪

傳　傾　備

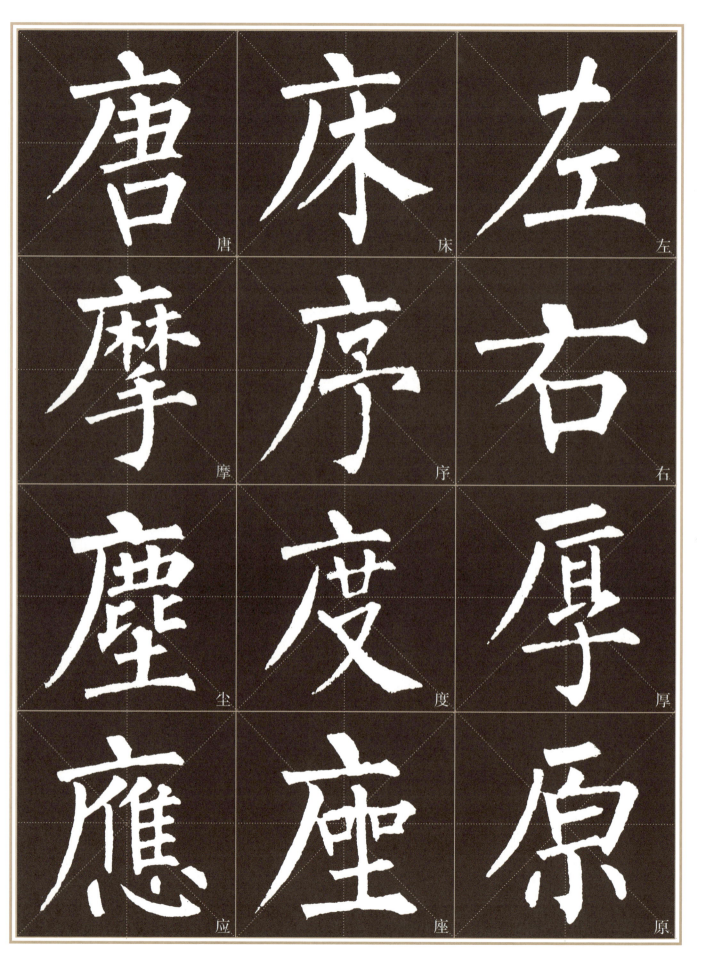

唐　床　左

摩　序　右

尘　度　厚

应　座　原

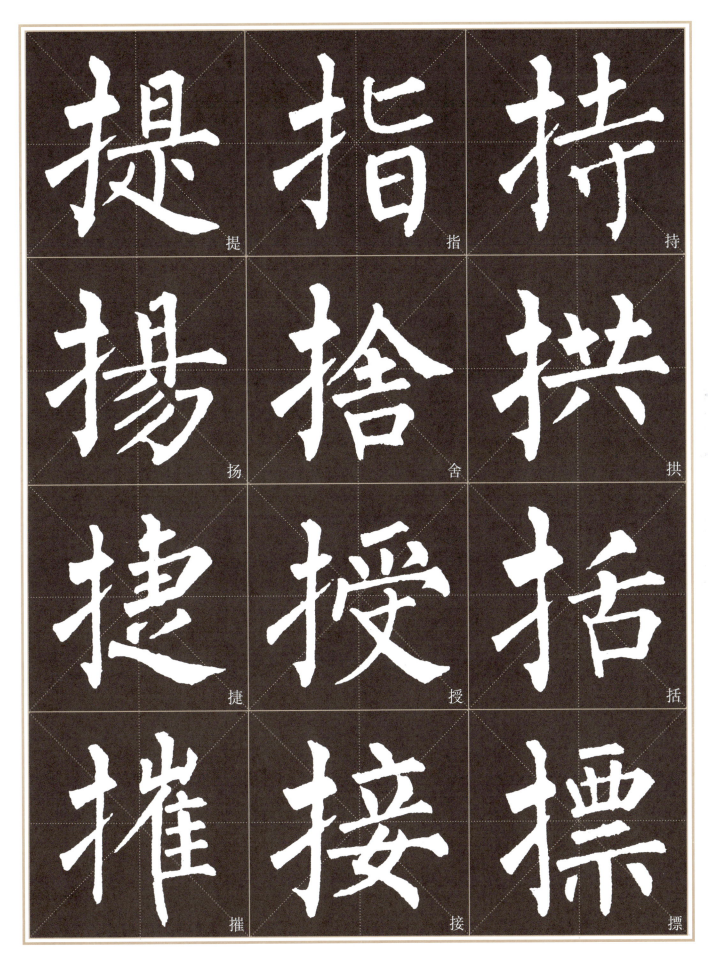

提

指

持

扬

舍

拱

捷

授

括

摧

接

摽

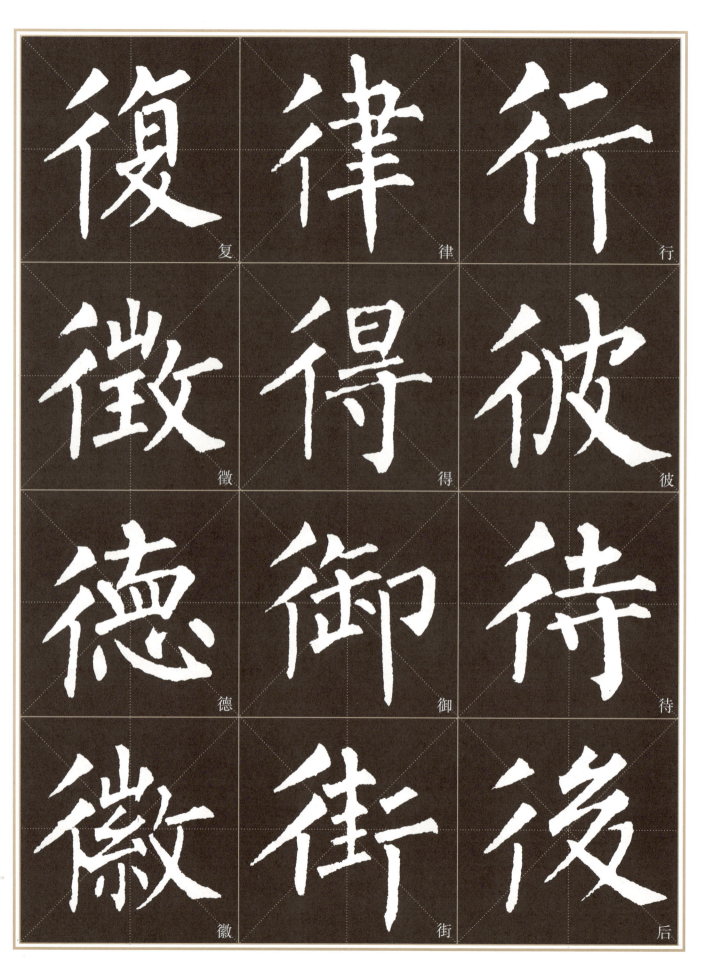

復 复

律 律

行 行

徵 徵

得 得

彼 彼

德 德

御 御

待 待

徽 徽

街 街

後 后

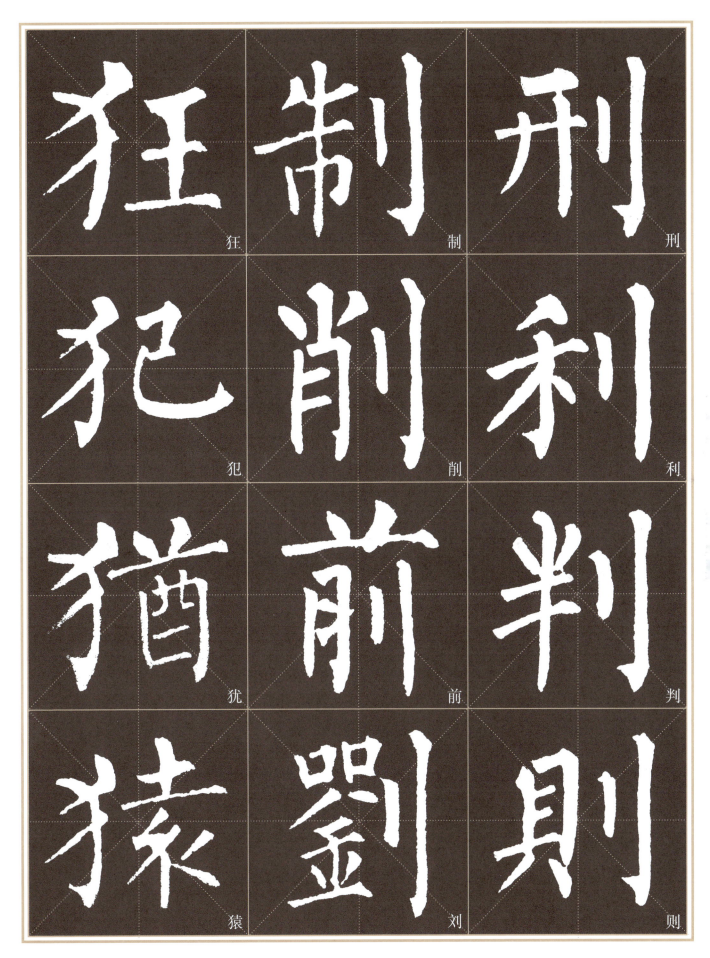

狂　制　刑

犯　削　利

猶　前　判

猿　劉　則

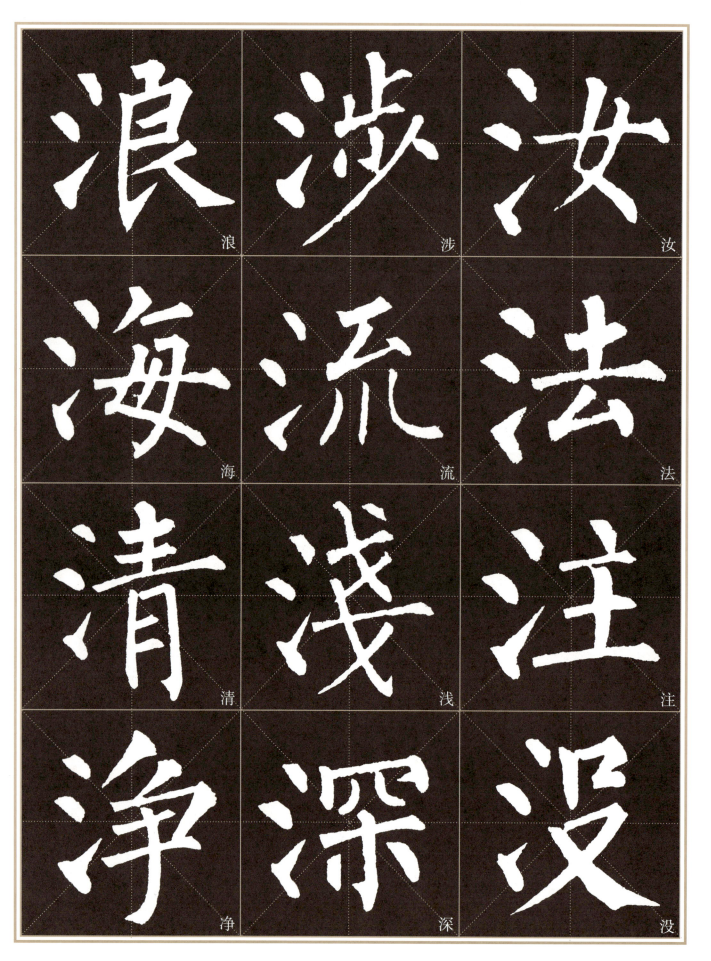

浪　涉　汝
海　流　法
清　浅　注
净　深　没

均	源	滞
塔	濟	潴
场	凉	滔
堙	于	滿

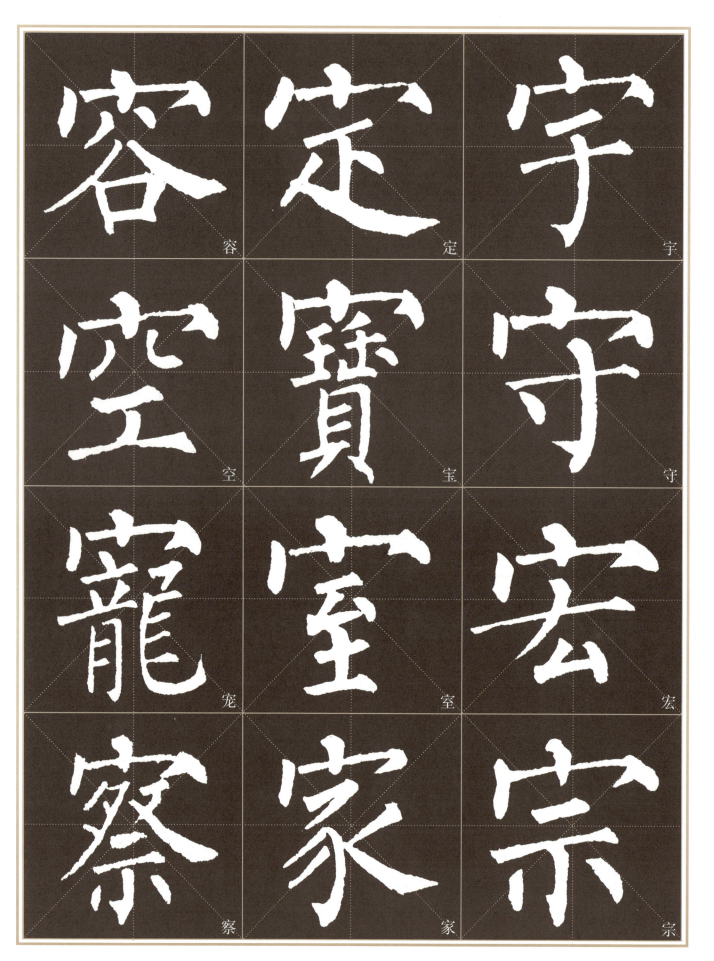

容　定　宇
空　寶　守
寵　室　宏
察　家　宗

14

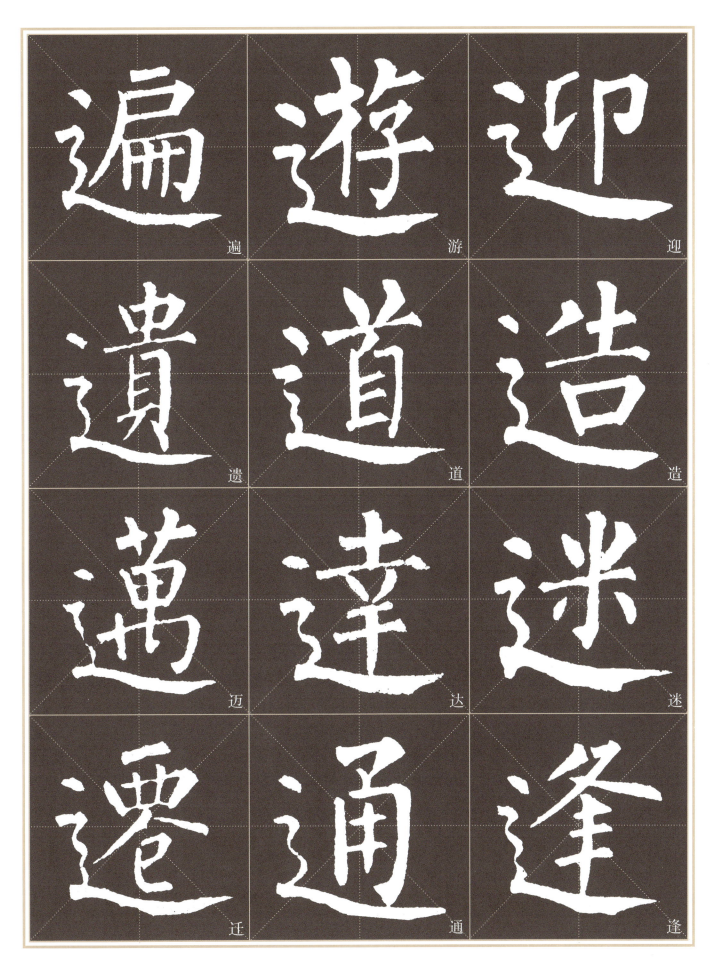

遍　游　迎

遗　道　造

迈　达　迷

迁　通　逢

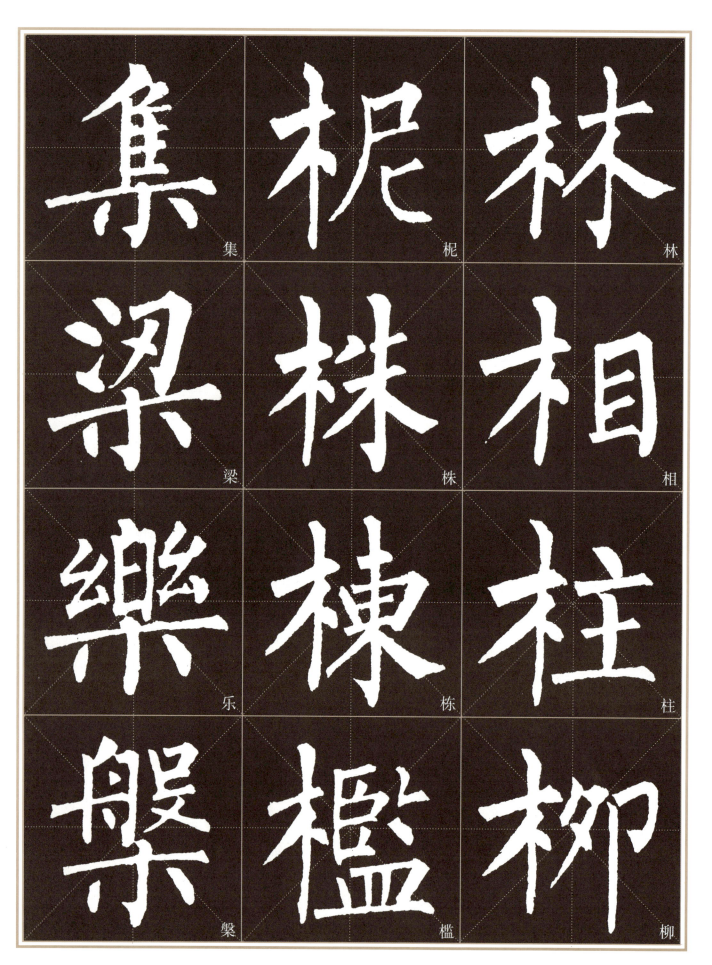

集　栀　林
梁　株　相
樂　棟　柱
槃　檻　柳

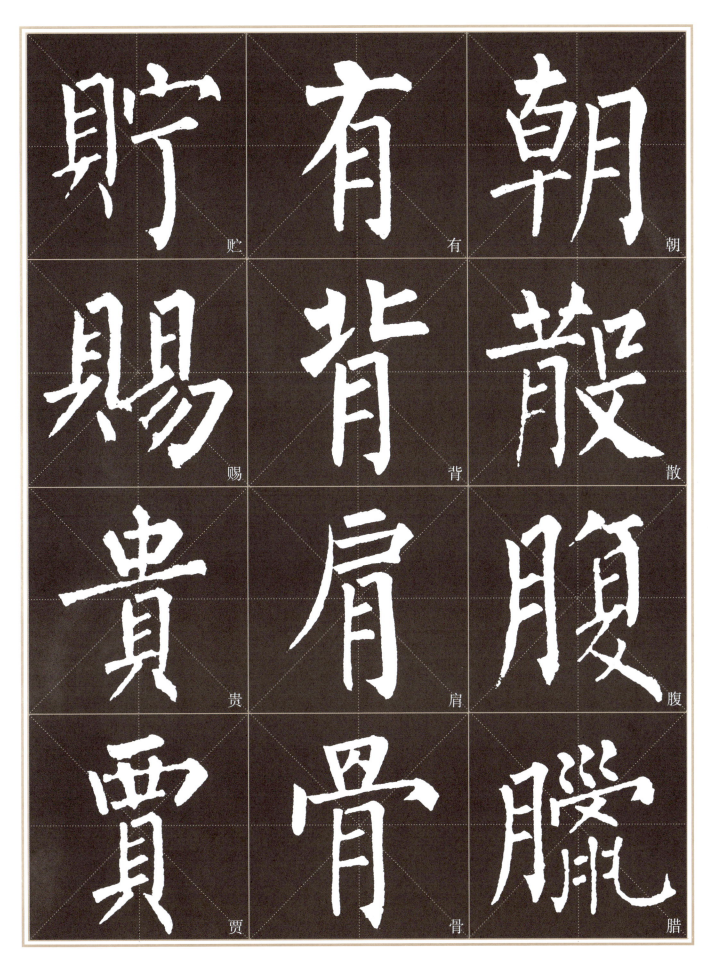

貯　賜　貴　賈　有　背　肩　骨　朝　散　腹　腊

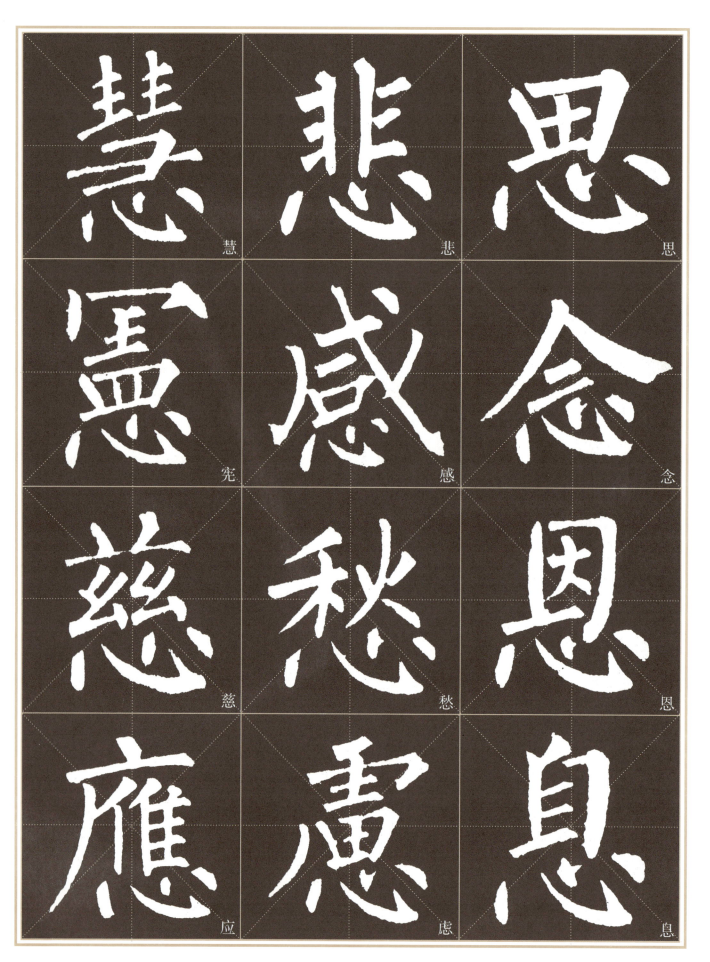

慧　悲　思
宪　感　念
慈　愁　恩
应　虑　息

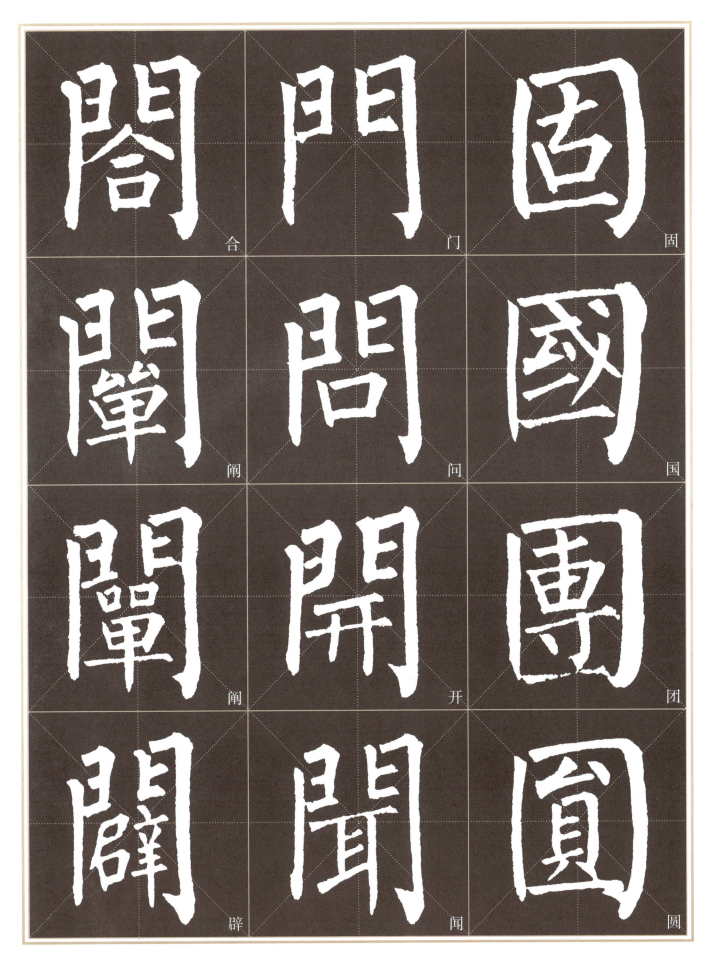

閤　合

門　门

固　固

闈　闱

閒　间

國　国

闡　阐

開　开

團　团

闢　辟

聞　闻

圓　圆

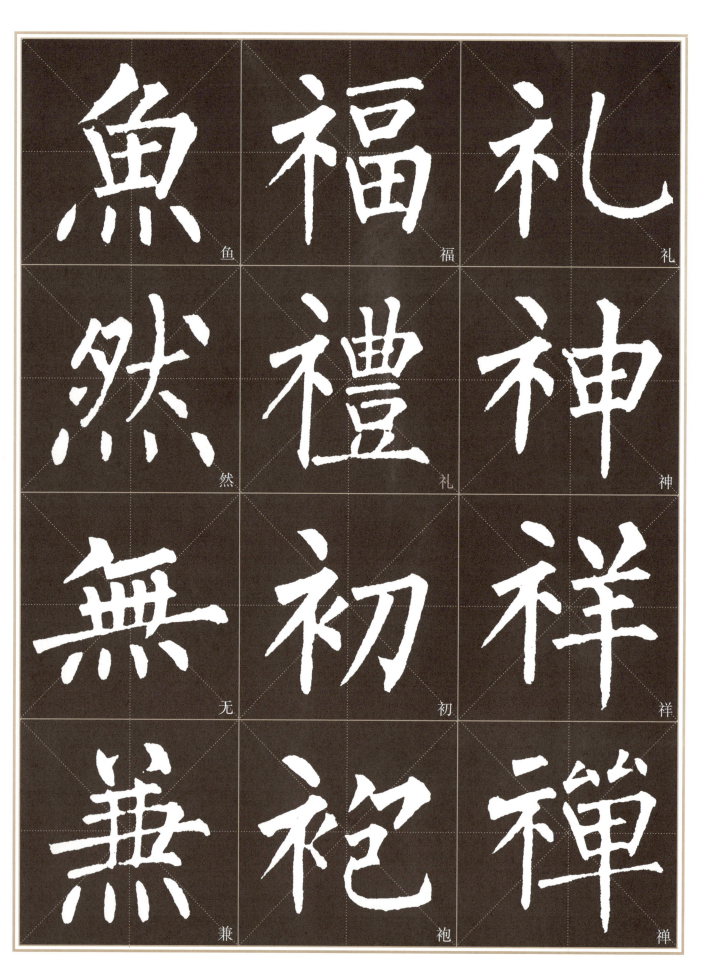

魚 鱼

福 福

礼 礼

然 然

禮 礼

神 神

無 无

初 初

祥 祥

無 兼

袍 袍

禪 禅

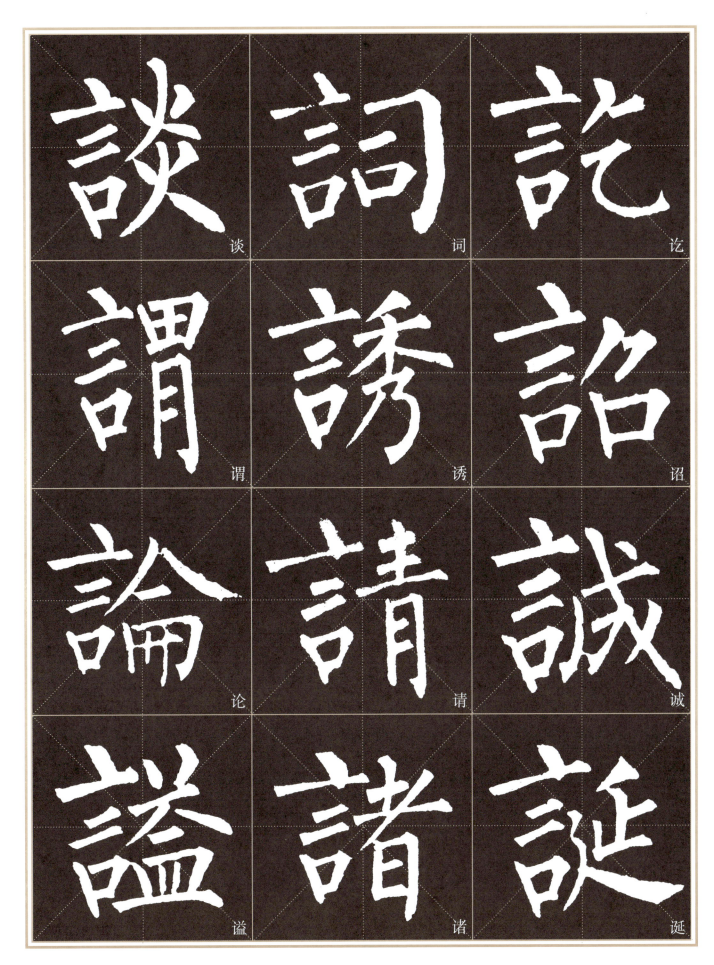

談 谈

詞 词

託 讫

謂 谓

誘 诱

詔 诏

論 论

請 请

誠 诚

謚 谥

諸 诸

誕 诞

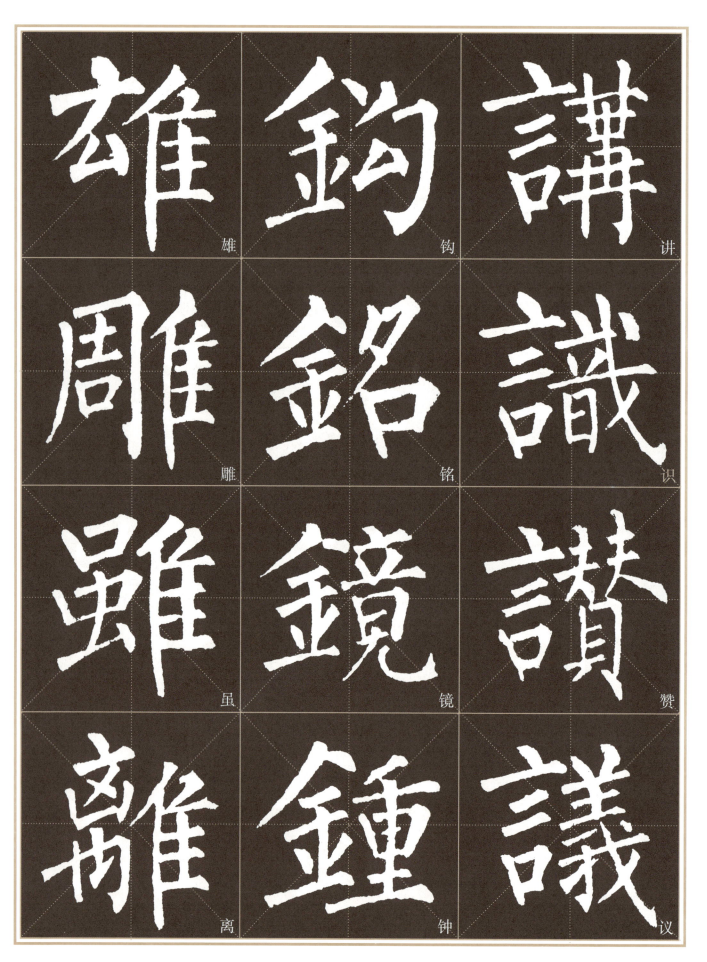

雄　钩　讲
雕　铭　识
虽　镜　赞
离　钟　议

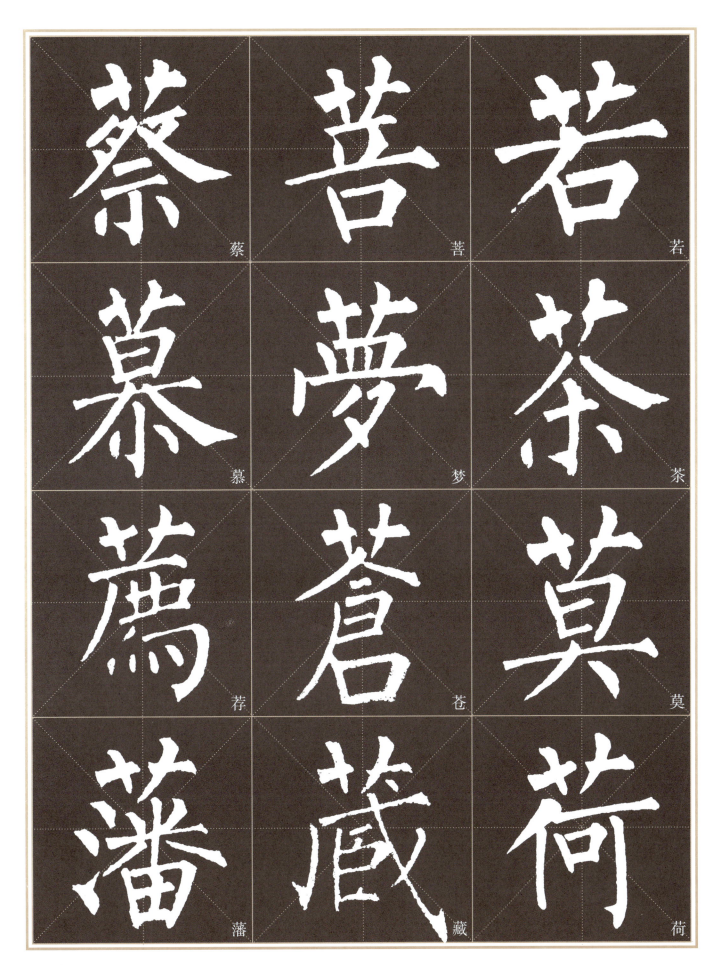

蔡

菩

若

慕

夢

茶

荐

蒼

莫

藩

藏

荷

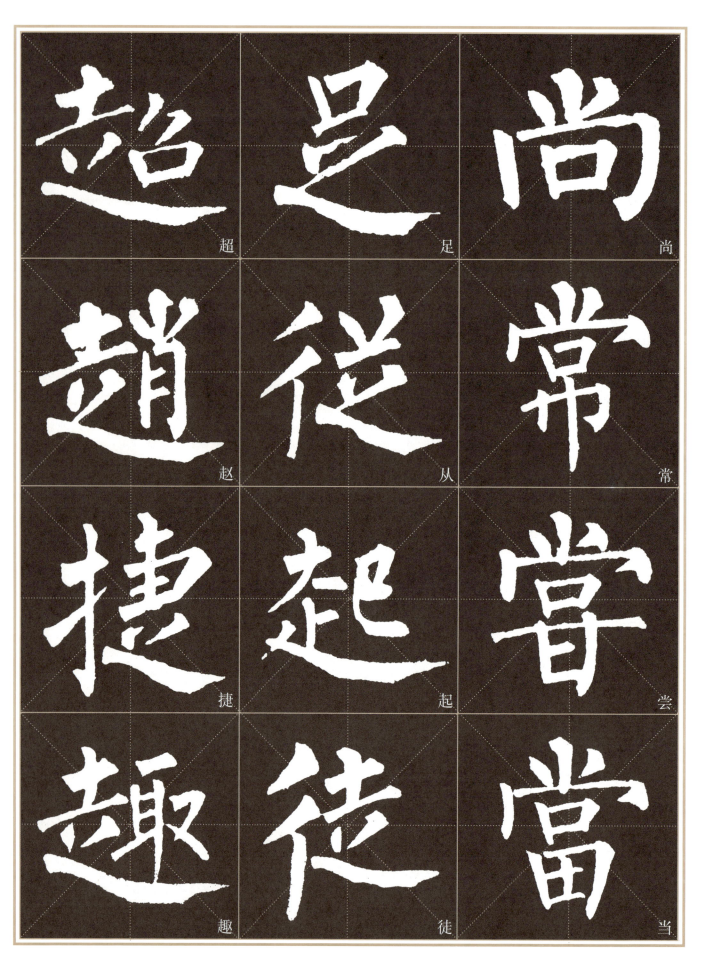

超

赵

捷

趣

足

从

起

徒

尚

常

尝

当

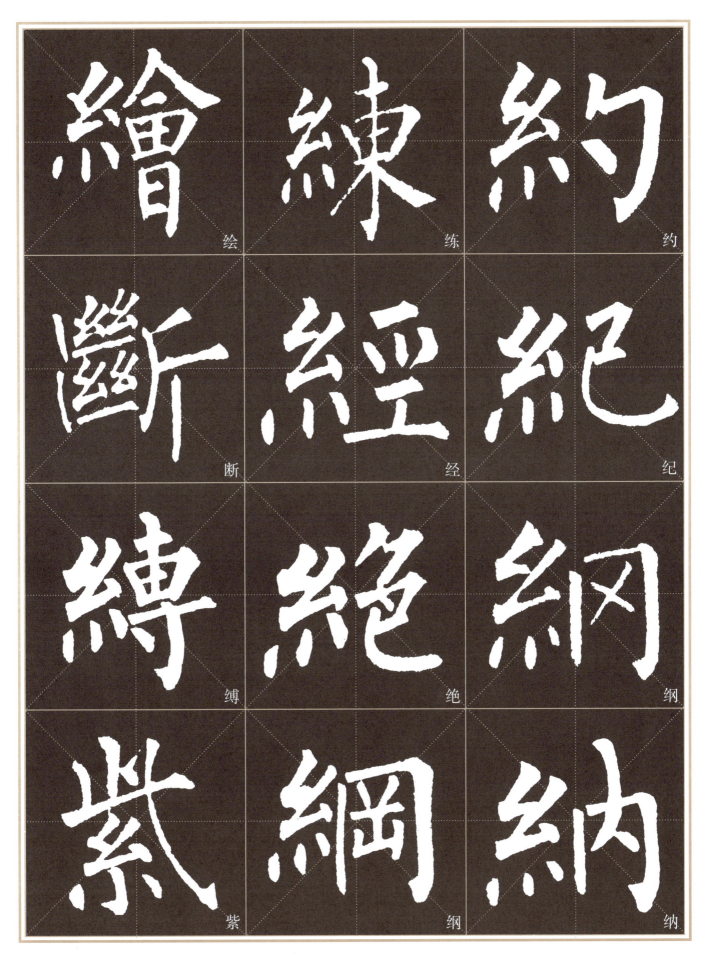

繪 绘
練 练
約 约
斷 断
經 经
紀 纪
縛 缚
絕 绝
納 纲
紫 紫
網 纲
納 纳

25

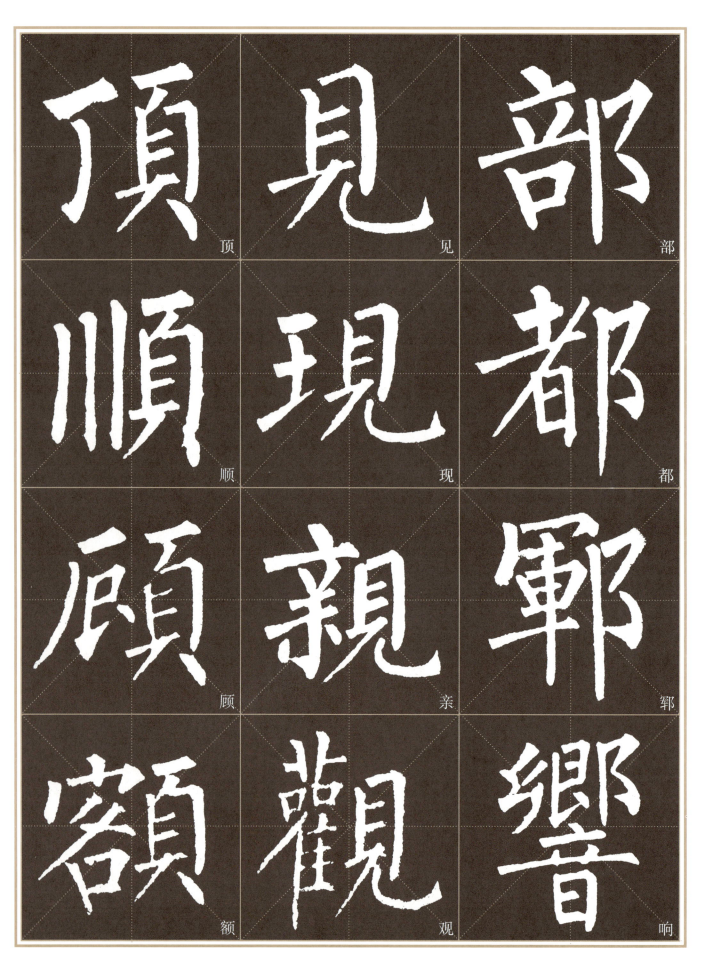

頂　見　部

順　現　都

顧　親　郪

額　觀　響

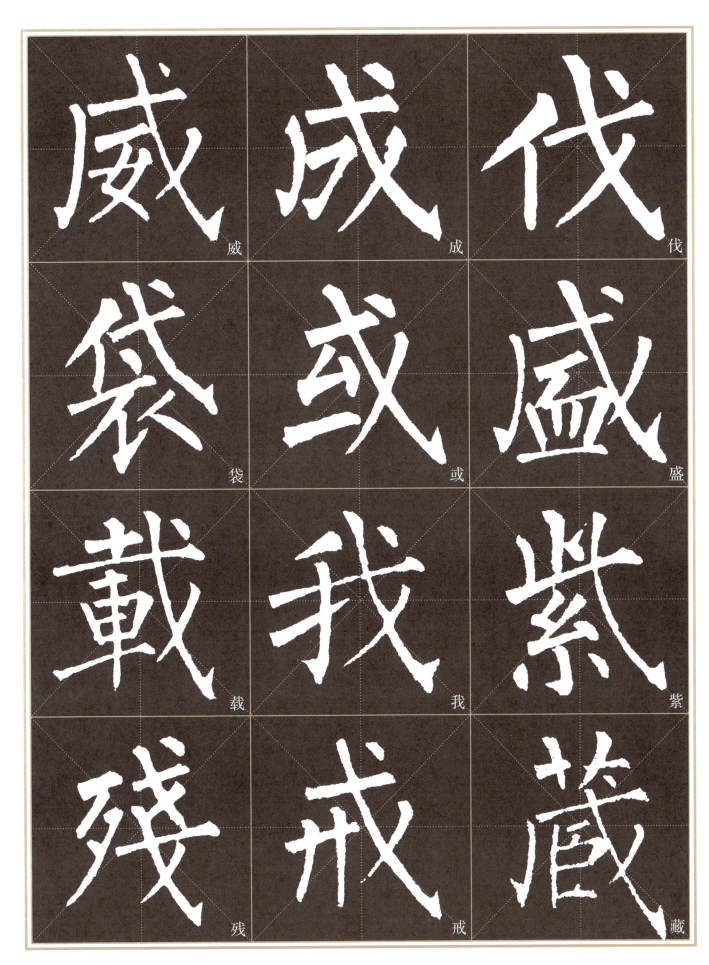

威　成　伐
袋　或　盛
載　我　紫
殘　戒　藏

唐故左街僧錄内供奉三教談論引駕大德安國寺上座賜紫

柳公权楷书《玄秘塔碑》节选

大達法師玄秘塔碑銘并序

江南西道都團練觀察□□置等

使御國裴

朝史賜休

散中紫撰

大丞金

夫上魚

兼柱袋

一議大夫守右
散騎常侍充集
賢殿學士兼判
院事上柱國賜

紫金魚袋柳公
權書并篆額
玄祕塔者大法師
端甫骨之所歸

也於戲爲丈夫者
在家則張仁義禮
樂輔子以樂
世導俗出家則運

慈悲定慧佐
如来以闡教利生
捨此□以為丈夫
也背此無以以為達

道也　　和尚其迪
家之雄乎天水趙
氏世為秦人初毋
張夫人夢梵僧謂

旦當生貴子即出

囊中舍利使吞處

誕所夢僧白晝曰

今其室摩其頂曰